21세기 한국사경 정예작가

圓明 朴季雋

Park Gye-Joon

한국미술관 기획 초대전

21세기 한국사경 정예작가

圓明 朴季雋

원명 박 계 준 Park Gye-Joon

한국전통사경연구원
Korea Institute of Traditional Illuminated Sutra Copy

절수행 100만배를 넘어 〈1080반야심경〉 사경수행으로

- 원명 박계준 선생 희수 사경전에 부쳐 -

외길 김경호 (전통사경기능전승자)

1

불자들아, 항상 한결같은 마음으로 대승의 경과 율을 받아 지니고 읽고 외우며 가죽을 벗겨 종이를 삼고 뼛속의 기름으로 벼루의 물을 삼고 뼈를 쪼개어 붓을 삼아서 부처님의 계를 사경해야 하며 나무껍질과 비단과 종이와 흰 천과 대에 써서 지니되 칠보와 좋은 향과 온갖 보배로 주머니나 함을 만들어 경전과 율문을 보관해야 하느니라. 이같이 법답게 공양하지 아니하면 죄가 되느니라.

〈범망경 보살계본〉

경전을 사경하고 인쇄하여 세상에 널리 펴 보시하고 공양한 공덕이 있기에 오늘 바로 이 자리에 이르렀노라 〈미륵하생경〉

선남자·선여인아, 칠불여래(응공·정등각)의 이름을 듣고 외우며 늘 지니고서 새벽에는 버드나무 가지로 양치하고 목욕을 한 다음 갖가지 향기로운 꽃과 말향·도향과 온갖 음악으로 부처님께 공양하고 이 경전을 사경하면서 다른 사람도 사경을 하게 할 것이며 한결같은 마음으로 받아 지니고 그 이치를 들어라. 또한 이 경전을 설하는 법사도 마땅히 공양할 것이며 필요한 일체의 살림살이를 보시하여 모자람이 없도록 하라. 만일 그리하면 부처님의 호념에 힘입어 모든 소원이 원만히 성취되고 마침내 보리를 성취하게 되리라.

〈약사유리광칠불공덕본원경〉

2

위 글은 경전에 설해진 사경의 여법한 사성의 자세와 수지의 방법, 그에 따르는 무한 공덕에 대한 글입니다. 사경은 법사리를 조성하는 성스러운 수행이기 때문에 장엄에 한 치의 소홀함이 없어야 하고 수지에 이르기까지 여법해야 합니다. 그렇기 때문에 미륵 부처님께서는 사경수행의 공덕으로 성불에 이르게 된 것이고 약사여래께서는 여법하게 사성된 사경과 법사에 대한 최상의 공양을 강조하고 있는 것입니다.

사경은 흔히 '법사리'로 일컬어집니다. 부처님 진신사리와 동격인 셈입니다. 그렇기 때문에 때를 가리고 장소를 가려 몸과 마음을 청정히 한 후에 재료와 도구를 최상으로 선택 사용하여 사경수행에 임하는 것입니다. 따라서 사경수행은 마음을 맑히는 기도요, 부처님의 가르침을 기리는 염불이며 삼매 속에서 정진하는 선정이라 할 수 있습니다. 일념으로 붓 끝을 통해 종이에 부처님의 진리의 말씀을 담고 마음에 새기는 일이기 때문입니다. 이렇게 청정수행의 결과로 얻어진 법사리이기에 여법하게 사성된 사경작품은 인간의 정신이 오롯이 담긴 최상의 예술작품이 되는 것입니다.

3

원명 박계준 선생 희수 사경전을 무한 축하하며 선생이 사성한 사경의 연원에 대해 간략히 3가지 측면에서 살펴보고자 합니다.

첫째는 佛心입니다. 선생의 불심은 일반인의 상상을 초월합니다. 이미 20여 년 전 世燈禪院에서 1000일 새벽기도를 통해 절수행 100만 拜를 원만히 회향하였으니 선생의 지극한 불심에 대한 더 이상의 언급은 오히려 무례가 될 것 같습니다.

둘째는 사경에 대한 信心인데, 이 역시 마찬가지입니다. 약 25년 전부터 손자의 돌상에 〈금강경〉 사경을 서첩으로 묶어 올려놓았을 정도이니 사경 또한 숙세의 인연이라고밖에 달리 표현할 길이 없습니다.

셋째는 서예와의 오랜 인연입니다. 필자도 짐작은 하고 있었지만 이번 전시를 통해 비로소 선생이 대략 40여 년 전부터 서예를 연마하였음을 알게 되었습니다. 선생이 35년 전 서사한 왕희지의 〈난정서〉 임서 작품을 사진으로나마 처음 접하게 된 것입니다. 이렇게 서예와 사경을 오랜 기간 연마했음에도 불구하고 下心이 몸에 배어 좀처럼 드러내지 않았기에 필자도 그동안 선생의 서예적 성취의 연원을 정확히 알지 못했던 것입니다. 선생은 공모전 수상과 같은 명예에 조금도 얽매이지 않고 오로지 수행의 차원에서 연찬해 왔던 것입니다. 참으로 고결한 인품이요, 삶이라 하지 않을 수 없습니다.

이상 간략히 살펴본 선생의 행적을 바탕으로 원명 박계준 선생의 사경작품을 한마디로 정의한다면 '기도와 염불과 선정 속에서 이루어진 법사리' 라 할 수 있습니다. 그것도 1000일 기도를 뛰어넘어 사성한 최상의 법사리라 할 수 있습니다.

<div align="center">4</div>

선생의 이번 희수 사경전의 핵심 작품은 '백지묵서〈1080반야심경〉' 입니다. 4년여 전 〈반야심경〉 1080번 사경을 발원한 후 성료에 이르기까지 오랜 기간 동안 한 점 한 획에 정성을 다하여 〈108반야심경〉 10권으로 사성한 한결같은 수행의 결과물입니다.

선생의 법사리 작품을 배관하는 관람자들의 이해를 돕기 위해 이 작품 사성의 정황에 대해 보다 구체적으로 적시하고자 합니다. 통상 백지묵서로 〈반야심경〉을 한 번 사경하는 데는 4시간이 걸립니다. 그렇다면 1080번을 사경하는 데는 4,300여 시간이 소요됩니다. 여기에 각 부분 여법한 장엄까지 포함한다면 이 한 작품의 사성에 5,000시간은 족히 소요되었으리라 여겨집니다. 이렇게 오랜 시간을 오로지 붓 끝 0.1mm에 집중하여 탄생시킨 작품인 것입니다. 게다가 부처님께서 경전에서 설하신 가르침에 입각하여 여법하게 장엄하였습니다. 각 권의 앞뒤 표지는 고려 전통사경 양식의 보상당초문으로 장엄하고 각 권의 권수에는 사성기란을 전통사경 최상의 양식에 입각하여 장엄한 후 발원문을 서사하였습니다. 뿐만 아니라 신장도를 각 권마다 모두 그려넣었습니다. 이와 같이 선조들이 이룩한 전통사경 최상의 양식에 입각하여 사성한 것입니다.

동일한 경전을 반복적으로 사성하는 사경을 필자는 '수행경' 이라 명명합니다. 굳이 언어를 빌린다면 최상승 수행이라 표현할 수밖에 없기 때문입니다. 때로는 다른 경전을 사경하고 싶고, 때로는 멋도 부리고 싶고, 때로는 금니나 은니와 같은 화려한 사경을 하고 싶은 것이 인간의 마음입니다. 그럼에도 불구하고 그러한 화려한 유혹들에 조금도 흔들림이 없이 오랜 기간 반복의 지루함을 극복하고서 오로지 한 경전의 묵서사경에만 몰두하는 일은 결코 범인으로서는 쉽게 할 수 없는 최상승의 정진입니다. 보다 쉽게 표현하면 선사들이 하나의 화두에 올인(all in)하는 것과 같은 이치입니다. 아마도 선생이 이룩한 백지묵서〈1080반야심경〉과 같은 법사리 작품은 이후 어느 누구도 쉽게 흉내를 낼 수 없을 것으로 믿어집니다. 그러한 점에서 인간의 한계를 뛰어넘는 인욕과 정진의 산물이라 하지 않을 수 없습니다.

선생이 사경수행을 통해 도달한 경계는 〈반야심경〉에서 강조하는 '空'을 온몸으로 체득하고 〈금강경〉에서 강조하는 모든 '相'을 여읜 세계로 여겨집니다. 말없는 가운데 부처님처럼 생각하고 실천을 통해 보여주는 경계로 '순수(자비)' 그 자체가 되어 어디에도 걸림이 없는 경계라 할 수 있습니다. 古人의 표현을 빌린다면 '月穿潭底水無痕'의 경계라 할 수 있을 것입니다. 따라서 부처님께서 '善哉, 善哉로다' 찬탄하시리라 믿어 의심치 않습니다.

원명 박계준 선생의 희수 사경전을 거듭 축하하며 그동안의 가행정진 사경수행에 경의를 표합니다. 아무쪼록 선생이 쌓아 올린 사경수행의 공덕이 이번 법사리전 법석을 통해 우주 법계에 원만히 회향되고 부처님의 가피가 댁내외에 두루 충만하길 일심으로 축원합니다.

<div align="right">2015년 10월</div>

※이 글은 2015년 11월 19일~11월 25일까지 '대전 갤러리아 타임월드'에서 진행된 〈원명 박계준 희수 사경전〉의 축사입니다.

보현행원의 길

성련 스님 (도화산 대흥사 주지)

1961년 4월 13일. 연분홍 벚꽃이 온 세상 가득히 꽃비가 되어 내리던 날. 대전시 동구 판암동에서 여러 친지들의 축복 가운데 결혼식을 마친 스물한 살의 신부 박계준(朴季儁)님은 자못 궁금증을 감추지 못했다고 합니다. 도대체 신혼여행지는 어디일까? 그러나 호기심 많은 신부의 예상과는 달리 추사 김정희(秋史 金正喜, 1786~1856) 선생의 5대손인 스물일곱 살의 신랑 김기왕(金基汪)님은 "평소 별도로 생각해 둔 신혼여행지가 있다"고 하면서 무조건 신부의 손을 이끌고 호남선 완행열차에 올랐다고 합니다.

얼마 후, 기차가 멈춘 곳은 논산과 가수원의 중간 지점에 위치한 어느 간이역이었습니다. '흑석리 역'이라고 적힌 한적한 역사(驛舍)를 걸어 나오자 과묵한 성격의 신랑은 여전히 별다른 부연설명 없이 신부의 손을 이끌고 가파른 산을 향해 오르기 시작했답니다. 우거진 풀숲을 헤치며 비탈진 산길을 힘겹게 걸어 올라가 보니, 인적 드문 그 곳 도화산 대흥사(道華山 大興寺)에는 눈 밝은 선지식(善知識) 한 분이 계셨습니다.

2000년 7월 11일 세수 101세로 열반에 드신 승운당 혜양 대종사(乘雲堂 慧陽 大宗師, 1900~2001)님. 담벼락이 무너져 내리고 지붕 곳곳에서 비가 줄줄 새고 있음에도 전혀 아랑곳하지 않고 "나를 아세, 나를 아세, 이 몸 실상 부처임을 깊이깊이 깨달으세"라고 염송하며, 오로지 "허공 부처를 찾지 말고 나 비로자나불을 찾아야 한다"는 말씀으로 일관된 심지법문을 들려주셨던 큰스님.

훗날 큰스님께서는 대흥사에서 신혼 첫날을 보낸 어린 신부 박계준님을 오랫동안 묵묵히 지켜보시고서, 이윽고 비로자나불을 닮아 "원만한 수행으로 온 누리를 환히 비추는 모범적인 수행자가 되라"는 의미에서 원명(圓明)이라는 불명(佛名)을 내리셨습니다.

돌이켜 보면 1975년 혜양 큰스님 회상에서 당신과 만나 함께 절차탁마(切磋琢磨)하며 수행 도반으로서의 인연을 맺은지도 어언 40여년이라는 세월이 흘렀습니다. 그동안 우리 대흥사에는 당신이 슬하(膝下) 사남매(장녀 호병, 장남 문호, 차남 준호, 차녀 소은)의 무병장수(無病長壽)와 복덕구족(福德具足)을 기원하는 마음으로 심어 놓은 네 그루의 향나무가 무럭무럭 자라나, 어느덧 도량을 지키는 늠름한 수호신장으로 자리매김하고 있습니다.

당신이 심어 놓은 향나무가 바라다 보이는 창가에 앉아 우리가 함께 해 온 많은 나날들을 돌이켜 생각해 보노라니, 문득 2009년 3월 22일 당신의 칠순 잔치에 초대되어 갔을 때, 그 자리에서 김기왕 거사님께서 하신 말씀이 기억납니다.

일찍이 제가 혼인 적령기에 접어들자 마땅한 규수 물색으로 고심하던 제 선친께서 어느날 드디어 매우 흡족한 표정으로 "내가 오늘 최종적으로 두 명의 규수를 만나보고 왔는데, 그 중에서 반남 박가(潘南 朴家) 가문의 규수가 족히 90점은 되겠더라"라고 말씀하셨습니다. 그때 선친께서 말씀하셨던 그 반남 박가 가문의 규수가 바로 오늘 칠순을 맞은 저의 내자(內子) 박계준님입니다. 어느덧 내자와 만나 부부의 인연으로 동고동락을 해 온 지도 반평생이 다 되어 갑니다. 그동안 박계준님의 일거수일투족을 곁에서 꾸준히 지켜본 결과, 이 자리에서 저는 감히 작고하신 제 선친의 말씀을 빌어 다음과 같은 말로 심심한 소회를 밝혀볼까 합니다. 한 집안의 며느리로서, 아내로서, 또한 어머니로서 당신의 삶은 가히 완벽에 가까웠습니다. 따라서 남편으로서의 저는 감히 당신에게 110점을 드리고 싶다는 말로 그동안 함께 해 온 세월에 대한 심심한 감사의 마음을 대신하는 바입니다….

　　그로부터 어느덧 6년이라는 세월이 흘렀건만, 그때 김기왕 거사님이 들려주시던 말씀은 여전히 생생한 메아리가 되어 청량한 울림을 더해주고는 한답니다. 이제 김기왕 거사님에 이어 40년 막역지우(莫逆之友)로서 보고 듣고 느낀 저의 소회를 담담히 피력해 보고자 합니다.

　　원명 보살님.
　　그동안 가까이서 혹은 멀리서 지켜본 당신의 삶은 참으로 아름답고 훌륭하셨습니다. 당신은 언제나 크고 작은 집안 권속들의 일에 두 팔 걷고 나서 궂은일을 마다 않고 기꺼이 모범을 보이셨습니다. 또한 오랫동안 공직자인 거사님의 근무처마다 동행하며 주변의 많은 이웃들과 기쁨과 슬픔을 함께 나누셨습니다. 뿐만 아니라 손 위의 형님 연정 박남준(蓮淨 朴南雋) 보살님과 불교수행과 서도연마(書道硏磨)의 길을 함께 걸으며 많은 불자들의 귀감(龜鑑)이 되어 주셨습니다.

　　특히 우리 대흥사 신도들의 49재 기일이 되면, 한지에 한 자 한 자『금강경(金剛經)』을 수 놓듯 사경(寫經)한 뒤에 곱게 다림질까지 하여 영단에 올려놓고, 지극한 정성으로 수많은 영가(靈駕)들의 해탈을 기원해 주고는 하셨습니다. 때문에 작년(2014년) 부처님 오신 날을 즈음하여, 세등선원(世燈禪院)에서 20여년 동안 새벽기도를 다닌 공덕으로 '자랑스러운 불자'에 뽑혀 상을 받게 되었을 때의 감동은 더욱 클 수밖에 없었답니다. 그러므로 제가 알고 있는 지상의 산술개념으로는 도저히 그 어떤 점수도 매길 수 없을 만큼 당신은 오랜 나날 가열찬 보현행원(普賢行願) 길을 걸어 오셨습니다.

　　소중한 나의 도반 원명 박계준 보살님.
　　다시 한 번 오늘 2015년 11월 19일 사부대중의 축복 가운데 열린 '원명 박계준 희수 사경전(圓明 朴季雋 喜壽 寫經展)'을 진심으로 축하드리면서, 평소 제가 즐겨 독송하는 사경회향문(寫經回向文) 1편을 받들어 전하오니, 흔쾌히 받아주소서.

寫經功德殊勝行　부처님의 말씀을 옮겨 적는 공덕은 수승한 행이어라
無邊勝福皆廻向　한량없이 뛰어난 복 모두 회향 하옵나니
普願沈溺諸有情　원컨대 고통 속에 빠진 모든 중생
速往無量光佛刹　속히 무량광 부처님 나라에서 몸을 나투소서.

一千八十번의 반야심경... 사경은 나의 기도

사경수행을 하면서 항상 느끼는 마음은 감사함입니다. 사경수행은 마음 수행이며 기도입니다. 부처님의 말씀을 한 자 한 자 정성들여 쓴다는 것은 글자를 쓰는 행위 그 이상이며 한 치의 소홀함도 있어서는 안 되는 정신수행입니다.

벌써 내 나이 희수에 이르러 뒤 돌아보니 수많은 일들이 주마등처럼 지나갑니다. 般若心經, 金剛經, 妙法蓮華經, 發願文을 기도하는 마음으로 수 십년 동안 써 오면서 채워지지 않는 아쉬움과 바람이 있었습니다. 훌륭하신 스승님을 만나서 지도를 받아가며 제대로 써 보았으면 하는 마음이 항상 있었습니다. 그런 나의 기도가 이루어졌는지 김경호 선생님을 만나게 되었고 선생님께서 처음으로 주신 숙제가 般若心經이었습니다.

첫 숙제를 하면서 般若心經 1080번을 써 보리라고 願力을 세웠고, 그것은 나의 첫 숙제이면서 동시에 제 인생의 숙제가 되었습니다. 반야심경을 1080번 쓰는 여정은 쉽지 않았습니다. 반야심경을 1080번 사경하다니… 이것은 결코 제 힘으로는 할 수 없는 일입니다. 저는 마음을 비우고 또 비웠습니다. 마음을 비우는 일이 얼마나 어려운 일인지 모릅니다. 사경은 붓 끝에 마음을 모아 진리의 말씀을 담고 오로지 부처님의 말씀만을 새기며 써 나가는 오랜 시간 나 자신과의 싸움입니다. 드디어 4년 6개월만에 반야심경 1080번 사경의 원력을 완성하였습니다.

반야심경 1080번의 사경은 부처님의 가피 없이는 이루지 못했을 것입니다. 또한 김경호 선생님의 따뜻한 격려와 지도, 훌륭한 선배님들의 도움에도 무한한 感謝의 인사드립니다. 그리고 너그러움과 인자함으로 나를 지켜봐 주고 병마와 싸우며 이만큼 유지해 온 남편에게 한없이 감사합니다. 힘든 순간순간들 힘을 실어 준 사랑하는 4남매(호병, 문호, 준호, 소은)에게도 진심으로 고맙다는 말을 전합니다. 그동안 쌓은 사경공덕을 모든 인연들께 回向하며 앞으로 남은 시간 金剛經을 열심히 사경하여 친지들께 보시할 수 있기를 간절히 기원합니다.

감사합니다.

2015년 12월

원명 박 계 준 두손 모음

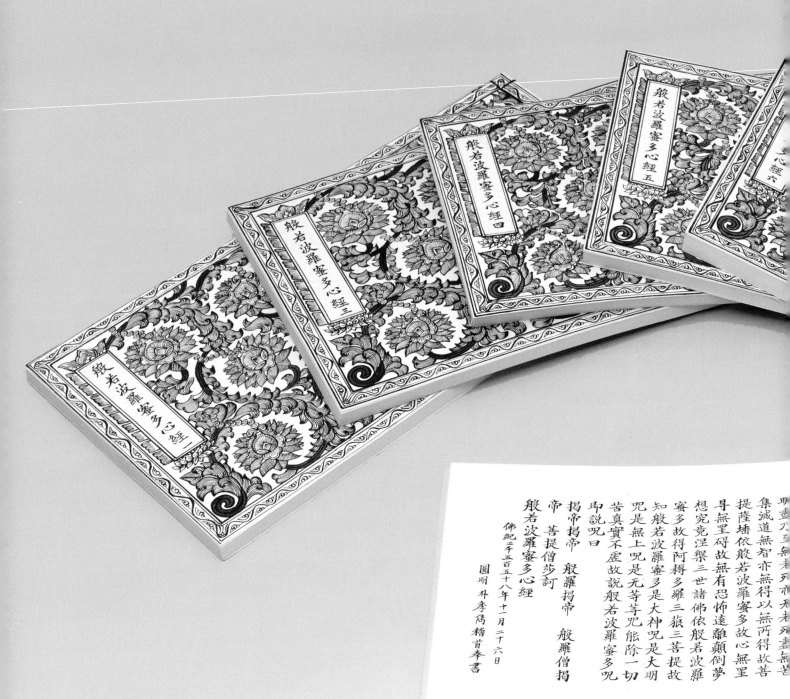

般若波羅蜜多心經一

般若波羅蜜多心經三

般若波羅蜜多心經四

般若波羅蜜多心經五

般若波羅蜜多心經六

般若波羅蜜多心經

揭帝揭帝　般羅揭帝

帝　菩提僧莎訶

般羅僧揭

明盡乃至無老死亦無老死盡無苦
集滅道無智亦無得以無所得故菩
提薩埵依般若波羅蜜多故心無罣
礙無罣礙故無有恐怖遠離顛倒夢
想究竟涅槃三世諸佛依般若波羅
蜜多故得阿耨多羅三藐三菩提故
知般若波羅蜜多是大神咒是大明
咒是無上咒是无等等咒能除一切
苦真實不虛故說般若波羅蜜多咒
即說咒曰

佛紀二千五百五十八年十二月二十六日

圓明 朴李萬稿首奉書

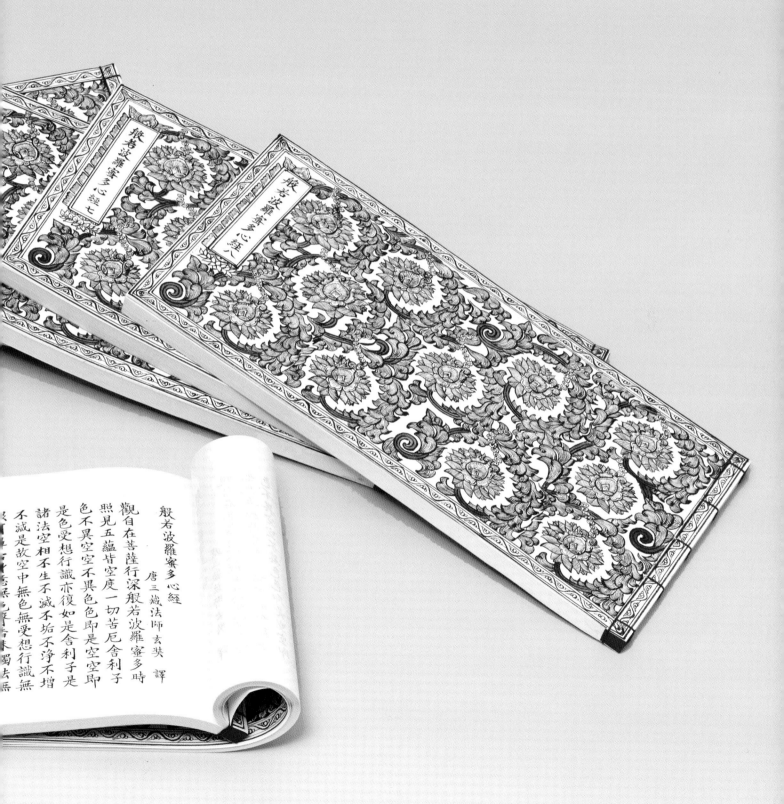

般若波羅蜜多心經

唐三藏法師玄奘 譯

觀自在菩薩行深般若波羅蜜多時
照見五蘊皆空度一切苦厄舍利子
色不異空空不異色色即是空空即
是色受想行識亦復如是舍利子
是諸法空相不生不滅不垢不淨不增
不減是故空中無色無受想行識無

1080반야바라밀다심경 〈절첩본, 백지묵서〉 24×49cm×10권 (각권 109쪽)

신장도 〈백지묵서〉 43.5×35cm

고려사경에 나오는 단독의 신장들은 불교세계나 사람들을 감시하고 지키는 사천왕과 달리 부처님의 '직속 경호원' 같은 존재이다. 엄밀히 말하자면 사찰과 탑을 외호하는 사천왕도 신장의 일종이다. 이러한 신장들은 보통 '장군'이나 '신선'들이 무장을 한 형태이다. 재미있는 것은 이 신장들의 '원형'은 인도의 토속 신들이라는 설이다. 이들이 불교에 귀의하여, 부처님의 수행자이자 무장경호원의 형태를 가지는 것으로 문화사적인 존재들이라 할 수 있다.

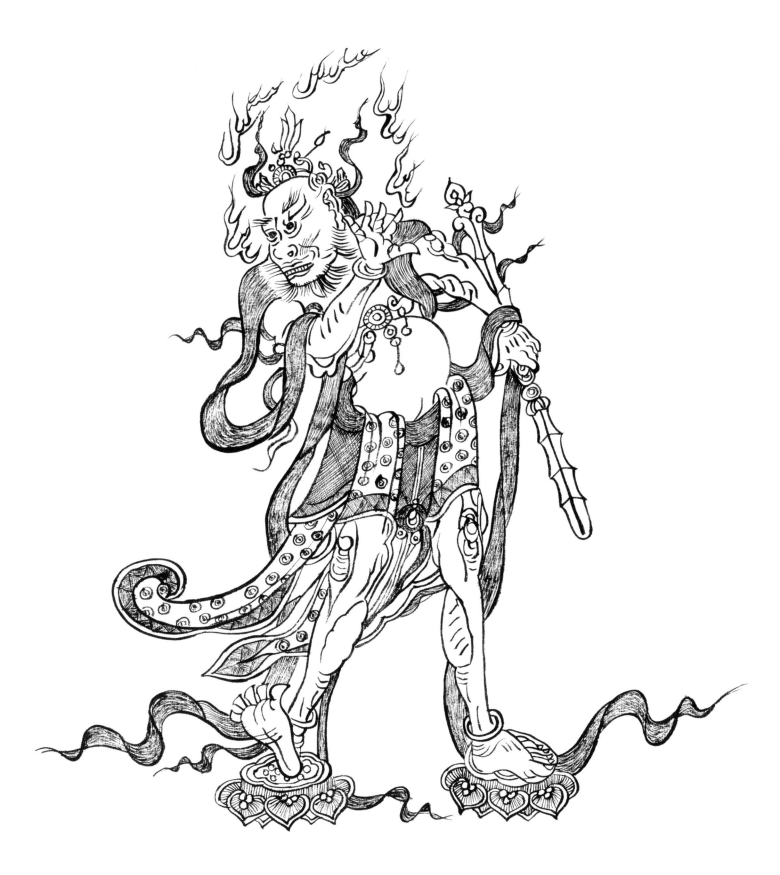

2015. 6.

華嚴一乘法界圖

法性圓融無二相 諸法不動本來寂
無名無相絶一切 證智所知非餘境
真性甚深極微妙 不守自性隨緣成
一中一切多中一 一即一切多即一
一微塵中含十方 一切塵中亦如是
無量遠劫即一念 一念即是無量劫
九世十世互相即 仍不雜亂隔別成
初發心時便正覺 生死涅槃常共和
理事冥然無分別 十佛普賢大人境
能仁海印三昧中 繁出如意不思議
雨寶益生滿虛空 衆生隨器得利益
是故行者還本際 叵息妄想必不得
無緣善巧捉如意 歸家隨分得資糧
以陀羅尼無盡寶 莊嚴法界實寶殿
窮坐實際中道床 舊來不動名爲佛

佛紀二五五六年 釋迦佛成道日晨 圓明科 季僑頌首敬書

화엄일승법계도 〈백지묵서〉 34.5×32.5cm

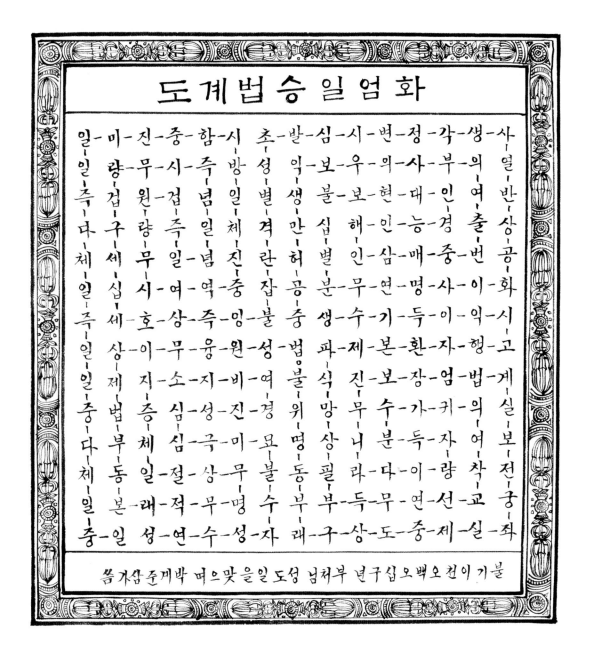

화엄일승법계도 〈백지묵서〉 35×32cm

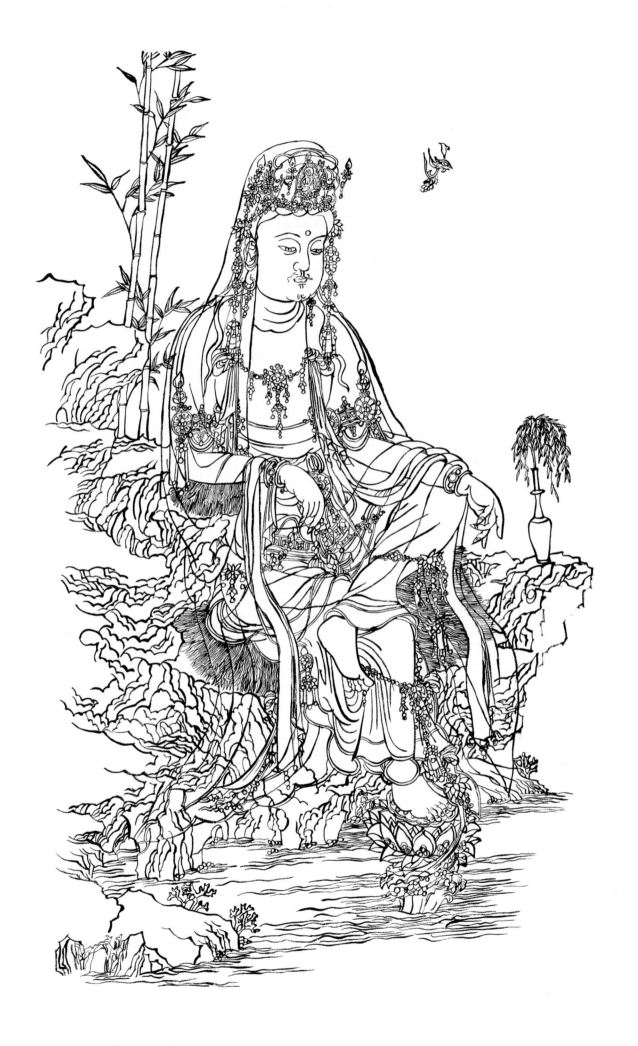

願我永離三惡道
願我速斷貪瞋癡
願我常聞佛法僧
願我勤修戒定慧
願我恒隨諸佛學
願我不退菩提心
願我決定生安養
願我速見阿彌陀
願我今身遍塵剎
願我廣度諸眾生

佛紀二五五九年八月圓明 朴李雋敬書

수월관음도 · 여래십대발원문 〈백지묵서〉 64×64cm

짐과 괴로움을 없애는 길도 없으며 지혜도
없고 얻음도 없느니라 얻을 것이 없는 까닭
에 보살은 반야바라밀다를 의지하므로 마
음에 걸림이 없고 걸림이 없으므로 두려움
이 없어서 뒤바뀐 헛된 생각을 아주 떠나 완
전한 열반에 들어가며 과거 현재 미래의 모
든 부처님도 이 반야바라밀다를 의지하므
로 아뇩다라삼먁삼보리를 얻느니라
그러므로 알아라 반야바라밀다는 가장 신
비한 주문이며 가장 밝은 주문이며 가장 높
은 주문이며 아무것과도 견줄수없는 주문
이니 온갖 괴로움을 없애고 진실하여 허망
하지않느니라
그러므로 반야바라밀다의 주문을 말하노
니 주문은 곧 이러하니라
아제아제바라아제바라승아제모지
사바하

동국대학교 역경원 국역

불기이천오백오십구년 가을 원명박계준 합장

18

관자재보살이깊은반야바라밀다를행할 때다섯가지쌓임이모두공한것을비추어 보고온갖괴로움과재앙을건지느니라 사리불이여물질이공과다르지않고공이 물질과다르지않으며물질이곧공이요공 이곧물질이니느낌과생각과지어감과의 식도또한그러하니라

사리불이여이모든법의공한모양은나지 도않고없어지지도않으며더럽지도않고 깨끗하지도않으며늘지도않고줄지도않 느니라

그러므로공가운데는물질도없고느낌과 생각과지어감과의식도없으며눈과귀와 코와혀와몸과뜻도없으며빛과소리와냄 새와맛과닿임과법도없으며눈의경계도 없고의식의경계까지도없으며무명도없 고또한무명이다함도없으며늙고죽음도

마하반야바라밀다심경 〈백지주묵〉 31×77cm

19

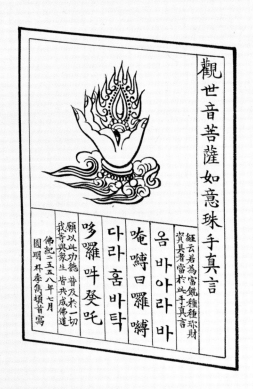

觀世音菩薩 如意珠手真言

經云若為富饒種種珍財資具者當於此手真言

옴 바아라 바
唵嚩日囉嚩
다라 훔 바탁
哆囉 吽 癹吒

願以此功德 普及於一切 我等與眾生 皆共成佛道

佛紀二五五八年七月
圓明朴孝雋頓首寫

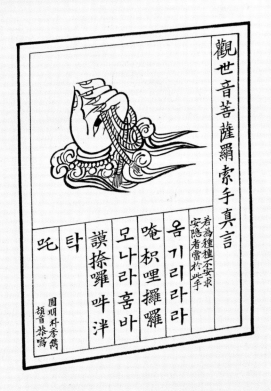

觀世音菩薩 羂索手真言

若為種種不安求安隱者當於此手

옴 기리 라라
唵枳哩攞囉
모나라 훔바
誤捺囉 吽泮
탁
吒

圓明朴孝雋頓首恭寫

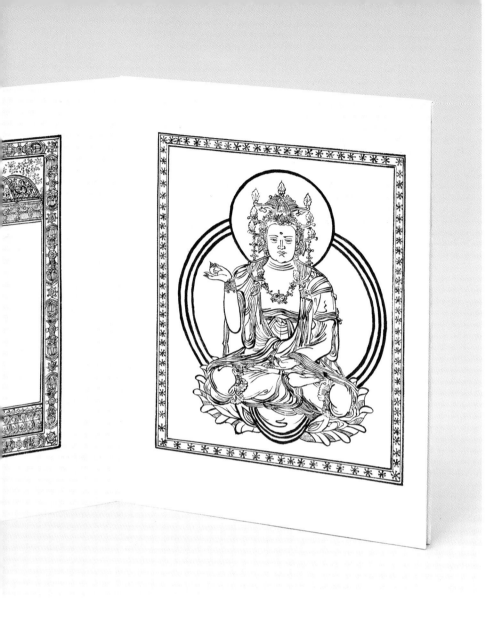

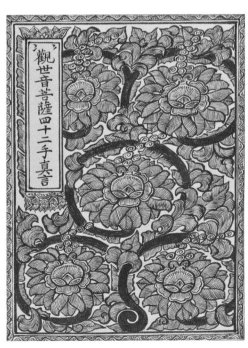

관세음보살42수진언 〈절첩본, 백지묵서〉 33×23.5cm×46쪽

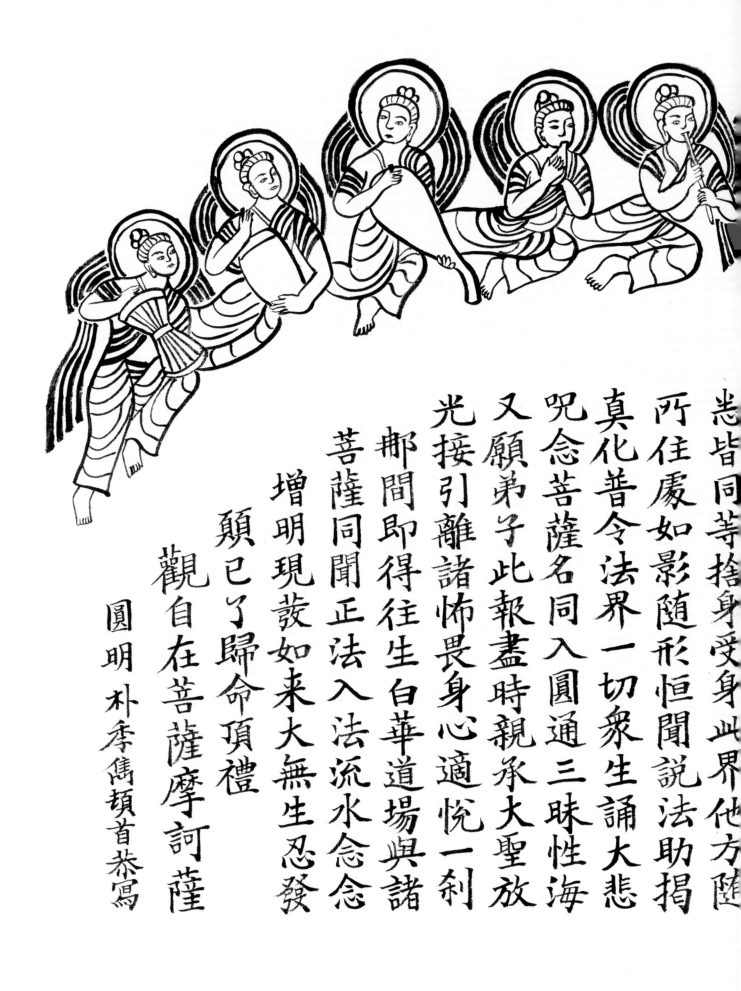

悲皆同等捨身受身此界他方隨

所住處如影隨形恒聞說法助揭

真化普令法界一切眾生誦大悲

咒念菩薩名同入圓通三昧性海

又願弟子此報盡時親承大聖放

光接引離諸怖畏身心適悅一剎

那間即得往生白華道場與諸

菩薩同聞正法入法流水念念

　增明現菝如來大無生忍發

　　願已了歸命頂禮

　　觀自在菩薩摩訶薩

　　　圓明朴季僑頓首恭寫

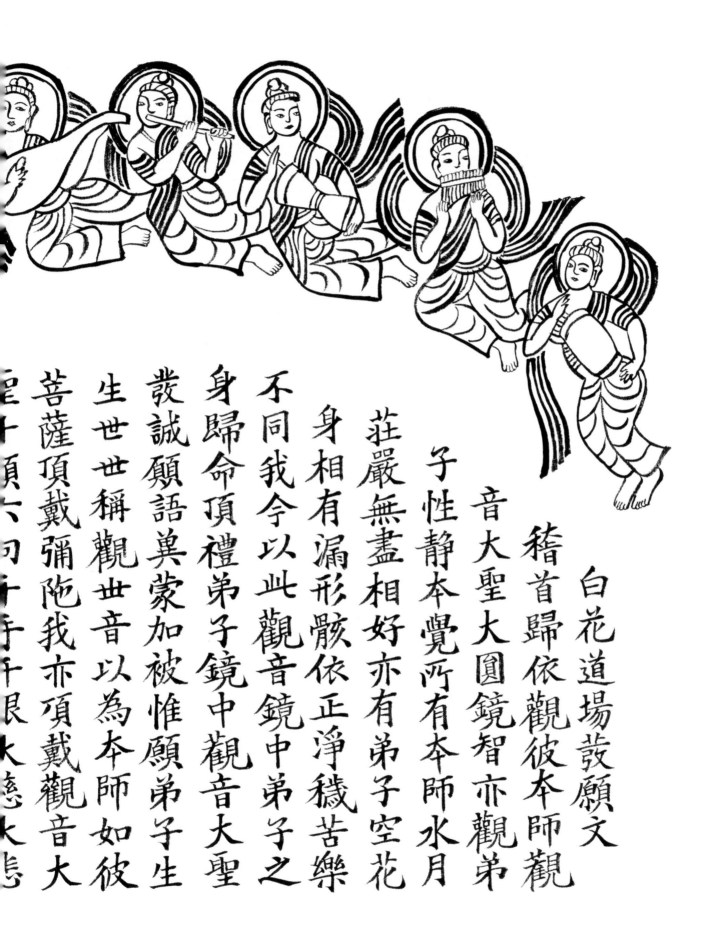

白花道場發願文

稽首歸依觀彼本師觀

音大聖大圓鏡智亦觀弟

子性靜本覺所有本師水月

莊嚴無盡相好亦有弟子空花

身相有漏形骸依正淨穢苦樂

不同我今以此觀音鏡中弟子之

身歸命頂禮弟子鏡中觀音大聖

慤誠願語冀蒙加被惟願弟子生

生世世稱觀世音以為本師如彼

菩薩頂戴彌陁我亦頂戴觀音大

[左十頂六□十千千民大慈大□]

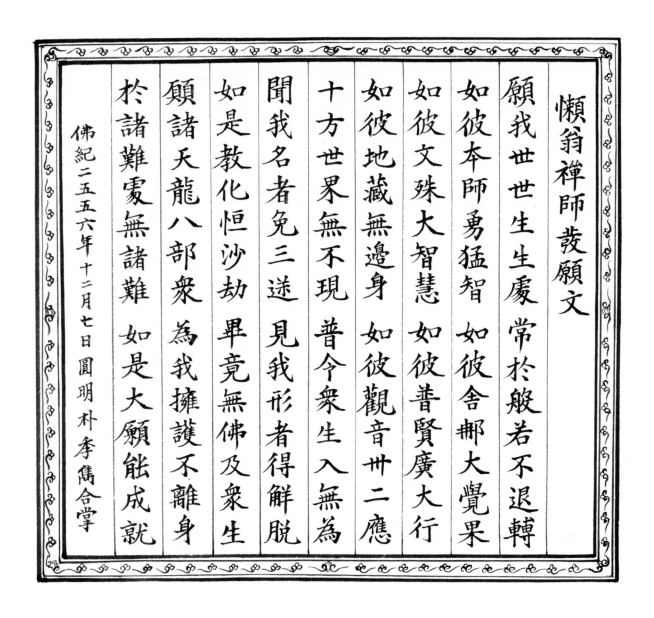

懶翁禪師發願文

願我世世生生處常於般若不退轉
如彼本師勇猛智　如彼舍那大覺果
如彼文殊大智慧　如彼普賢廣大行
如彼地藏無邊身　如彼觀音卅二應
十方世界無不現　普令衆生入無為
聞我名者免三途　見我形者得解脫
如是教化恒沙劫　畢竟無佛及衆生
願諸天龍八部衆　為我擁護不離身
於諸難處無諸難　如是大願能成就

佛紀二五六年十二月七日圓明朴李儁合掌

나옹선사발원문 〈백지묵서〉 30.5×33.5cm

佛說尊勝陀羅尼咒

郍謨薄伽跋帝帝隸路迦鉢羅底毗失瑟吒耶

郍謨薄伽跋帝怛姪他唵毗輸馱耶娑婆訶

阿鼻詵遮蘇揭多鉢喇底毗失瑟吒耶阿瑜多輸馱耶娑婆訶

地瑟恥帝薩婆怛他揭多地瑟恥多地瑟恥帝唵毗日隸毗日羅揭鞞

阿羅詵阿羅提阿瑜多揭那輪馱耶薩婆怛他揭多地瑟恥多地瑟恥帝薩婆怛他揭多心陀羅尼

頌地瑟婆帝毗輸馱耶毗輸馱耶娑慢多鉢唎輸馱耶揭底伽訶那娑婆婆毗輸馱耶阿鼻詵遮蘇

薩婆怛他揭多頌地瑟恥多毗輸馱耶唵輸馱耶輸馱耶娑婆訶

佛紀二千五百五十六年七月初旬圓明朴季雋頓首恭書

불설존승다라니주 〈백지묵서〉 32.5×34cm

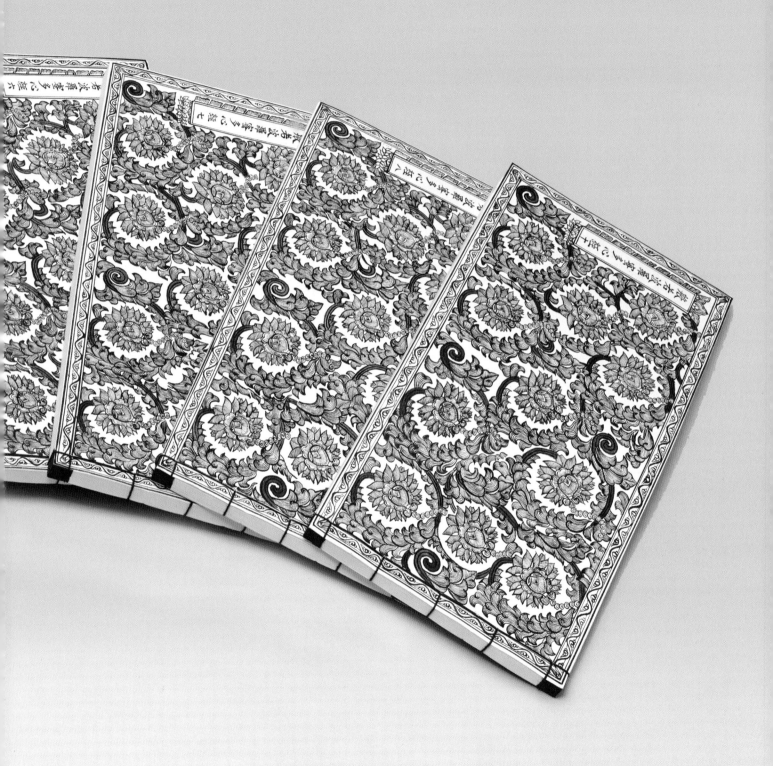

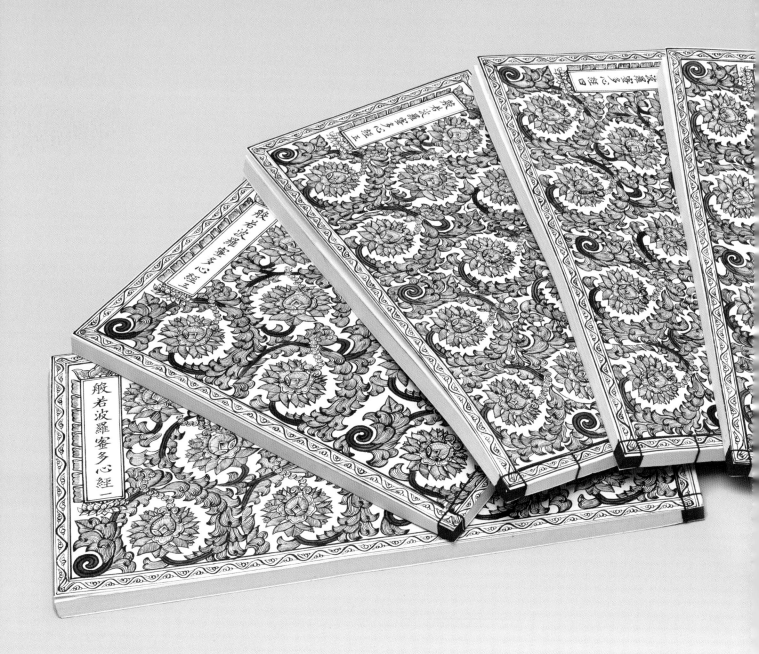

1080반야심경 10권 중 선장본 8권

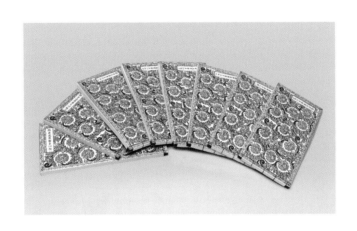

1080반야심경 10권 중 선장본 8권

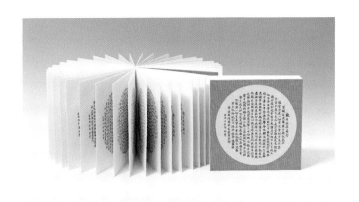

108 반야바라밀다심경 〈절첩본, 백지묵서〉 35×35cm×110쪽

觀自在菩薩行
深般若波羅蜜多時照見五
蘊皆空度一切苦厄舍利子色不異
空空不異色色即是空空即是色受想行
識亦復如是舍利子是諸法空相不生不滅不
垢不淨不增不減是故空中無色無受想行識無
眼耳鼻舌身意無色聲香味觸法無眼界乃至無
意識界無無明亦無無明盡乃至無老死亦無老死
盡無苦集滅道無智亦無得以無所得故菩提薩埵
依般若波羅蜜多故心無罣礙無罣礙故無有恐怖
遠離顛倒夢想究竟涅槃三世諸佛依般若波羅
蜜多故得阿耨多羅三藐三菩提故知般若波羅
蜜多是大神咒是大明咒是無上咒是無等等
咒能除一切苦真實不虛故說般若波羅
蜜多咒即說咒曰揭帝揭帝波羅揭
帝波羅僧揭帝菩提薩婆訶

圓明 朴季焄 合掌

108 반야바라밀다심경 〈절첩본, 백지묵서〉 35×35cm×110쪽

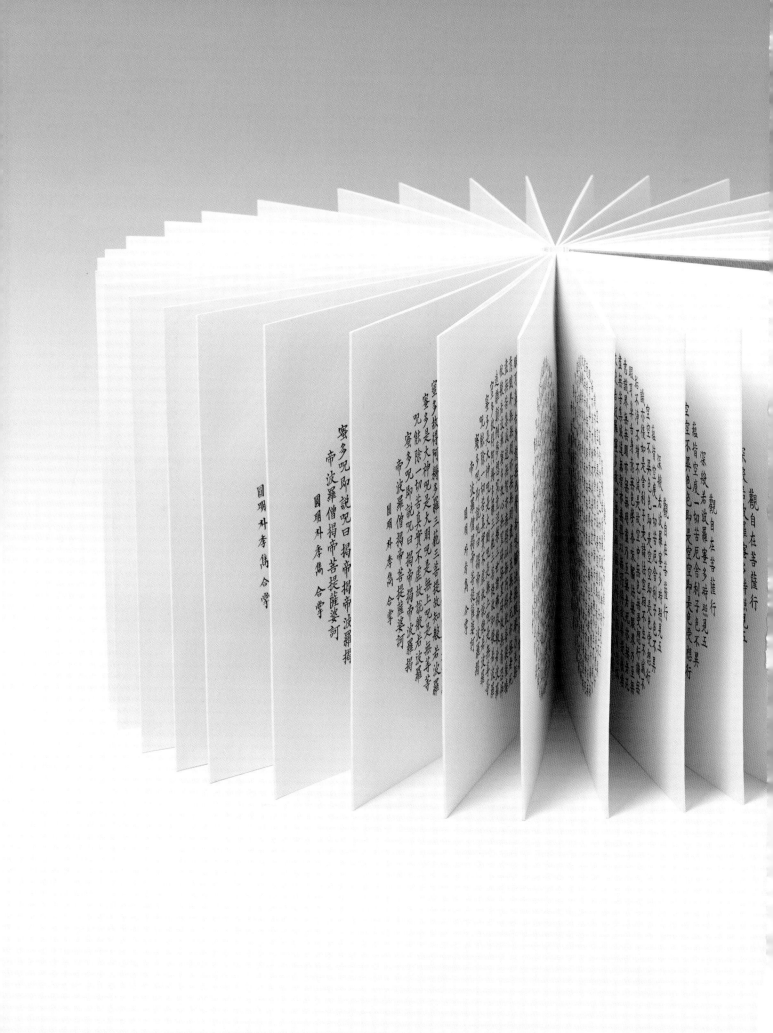

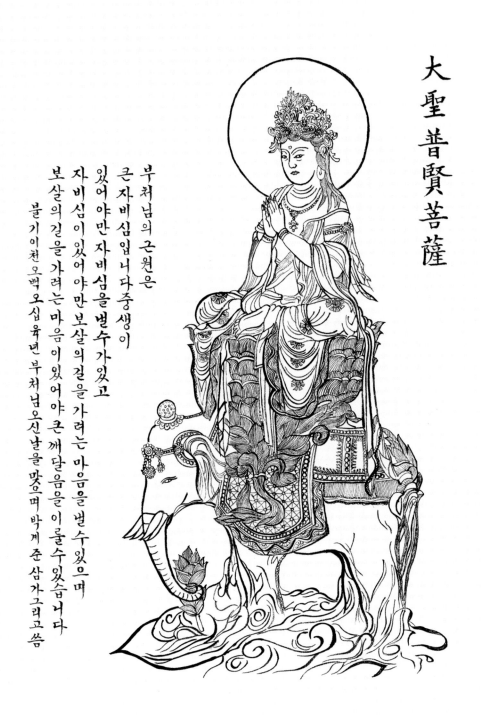

大聖 普賢菩薩

부처님의 근원은
근 자비심입니다 중생이
있어야만 자비심을 벨수가 있고
자비심이 있어야만 보살의 길을 가려는
보살의 길을 가려는 마음이 있어야 큰 깨달음을 이룰수 있으며
불기이천오백오십육년 부처님오신날을 맞으며 박계준삼가그리고씀

보현보살도 〈백지묵서〉 46×32cm

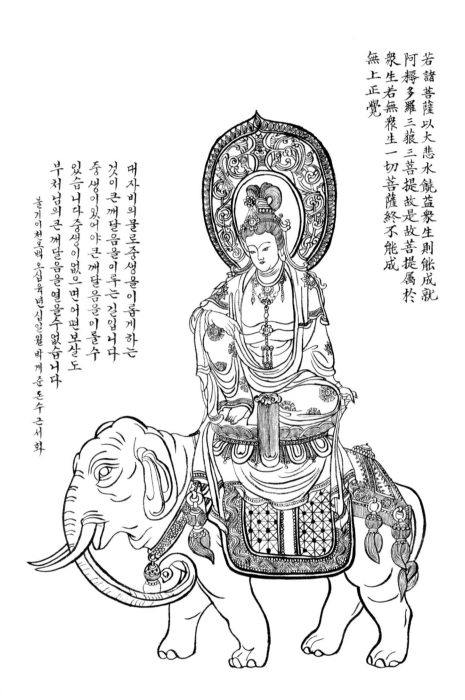

若諸菩薩以大悲水饒益衆生則能成就
阿耨多羅三藐三菩提故是故菩提屬於
衆生若無衆生一切菩薩終不能成
無上正覺

대자비의 물로 중생을 이롭게 하는
것이 큰 깨달음을 이루는 길입니다
중생이 있어야 큰 깨달음을 이룰수
있습니다 중생이 없으면 어떤 보살도
부처님의 큰 깨달음을 얻을수 없습니다

불기이천오백 오십육년 십일월 바게준 돈수 근서화

보현보살도 〈백지묵서〉 50×35.5cm

吉祥八寶

EIGHT SYMBOLS OF HAPPINESS (LUCK):
parasol, wheel with the eight spokes, banner, golden fishes,
vase, perfect lotus, shell shaped bugle, infinite knot
2015 6. one Tao Park Gye Joon

길상팔보도 〈백지묵서〉 50.5×36cm

보왕삼매론

몸에 병이 없기를 바라지 말라 몸에 병이 없으면 탐욕이 생기기 쉽나니 그래서 성인이 말씀하시되 병고로써 양약을 삼으라 하셨느니라

세상살이에 곤란이 없기를 바라지 말라 세상살이에 곤란이 없으면 업신여기는 마음과 사치하는 마음이 생기나니 그래서 성인이 말씀하시되 근심과 곤란으로써 세상을 살아가라 하셨느니라

공부하는 데 마음에 장애가 없기를 바라지 말라 마음에 장애가 없으면 배우는 것이 넘치게 되나니 그래서 성인이 말씀하시되 장애속에서 해탈을 얻으라 하셨느니라

수행하는 데 마가 없기를 바라지 말라 수행하는 데 마가 없으면 서원이 굳건해지지 못하나니 그래서 성인이 말씀하시되 모든 마군으로써 수행을 도와주는 벗을 삼으라 하셨느니라

일을 꾀하되 쉽게 되기를 바라지 말라 일이 쉽게 되면 뜻이 경솔해지나니 그래서 성인이

이 말씀하시되 여러 겁을 겪어서 일을 성취하라 하셨느니라

친구를 사귀되 내가 이롭기를 바라지 말라 내가 이롭고자 하면 의리를 상하게 되나니 그래서 성인이 말씀하시되 순결로써 사귐을 깊게 하라 하셨느니라

남이 내 뜻대로 순종해 주기를 바라지 말라 남이 내 뜻대로 순종해 주면 마음이 스스로 교만해지나니 그래서 성인이 말씀하시되 내 뜻에 맞지 않는 사람들로 원림을 삼으라 하셨느니라

공덕을 베풀거든 보답을 바라지 말라 보답을 바라면 도모하는 뜻이 생기게 되나니 그래서 성인이 말씀하시되 덕베푸는 것을 헌신처럼 버리라 하셨느니라

이익을 분에 넘치게 바라지 말라 이익이 분에 넘치면 어리석은 마음이 생기나니 그래서 성인이 말씀하시되 적은 이익으로써 부자가 되라 하셨느니라

억울함을 당하여 밝히려고 하지 말라 억울함을 밝히면 원망하는 마음이 생기나니 그래서 성인이 말씀하시되 억울함을 당하는 것으로써 수행하는 문을 삼으라 하셨느니라

이와 같이 막히는 데서 도리어 통하는 것이요 통하는 것으로써 막히는 것이니라 이래서 저 장애 가운데서 보리도를 얻으셨느니라 앙굴마라와 제바달다의 무리가 반역을 했어도 부처님께서는 모두 수기를 주어 성불하게 하셨으니 어찌 저의 거슬리는 것이 나를 순종하는 것이 아니며 저가 방해 한것이 나를 성취로 돕는 것이 아니리오 요즘 세상에 도를 배우는 사람이 만일 먼저 역경을 견디어 보지 않으면 장애에 와 부딪힐 때 능히 이겨내지 못하여 법왕의 큰 보배를 잃어버리게 되나니 어찌 슬프고 슬프지 아니하랴

중생의 환독을 좌원하며 불기 이천오백육십구년 팔월 월수산 사경신회에서 법박계준 [인]

六塵不惡　還同正覺　智者無為　愚人自縛
法无異法　妄自愛著　將心用心　豈非大錯
迷生寂亂　悟無好惡　一切二邊　良由斟酌
夢幻空華　何勞把捉　得失是非　一時放却
眼若不睡　諸夢自除　心若不異　萬法一如
一如體玄　兀爾忘緣　萬法齊觀　歸復自然
泯其所以　不可方比　止動無動　動止無止
兩既不成　一何有爾　究竟窮極　不存軌則
契心平等　所作俱息　狐疑淨盡　正信調直
一切不留　無可記憶　虛明自照　不勞心力
非思量處　識情難測　真如法界　无他無自
要急相應　唯言不二　不二皆同　無不包容
十方智者　皆入此宗　宗非促延　一念萬年
無在不在　十方目前　極小同大　忘絕境界
極大同小　不見邊表　有即是無　无即是有
若不如此　不必須守　一即一切　一切即一
但能如是　何慮不畢　信心不二　不二信心
言語道斷　非去來今

佛紀二五五八年夏　圓明　朴季儁　恭書

信心銘　　　僧璨 著

至道無難 唯嫌揀擇 但莫憎愛 洞然明白
毫釐有差 天地懸隔 欲得現前 莫存順逆
違順相爭 是為心病 不識玄旨 徒勞念靜
圓同太虛 無欠無餘 良由取捨 所以不如
莫逐有緣 勿住空忍 一種平懷 泯然自盡
止動歸止 止更彌動 唯滯兩邊 寧知一種
一種不通 兩處失功 遣有沒有 從空背空
多言多慮 轉不相應 絕言絕慮 無處不通
歸根得旨 隨照失宗 須臾返照 勝卻前空
前空轉變 皆由妄見 不用求真 唯須息見
二見不住 慎莫追尋 纔有是非 紛然失心
二由一有 一亦莫守 一心不生 萬法無咎
無咎无法 不生不心 能隨境滅 境逐能沈
境由能境 能由境能 欲知兩段 元是一空
一空同兩 齊含萬象 不見精麤 寧有偏黨
大道體寬 無易无難 小見狐疑 轉急轉遲
執之失度 必入邪路 放之自然 體無去住

신심명〈백지묵서〉33×88cm

37

천수경 〈권자본, 백지묵서〉 31×316cm

南無大悲觀世音　願我早得善方便
南無大悲觀世音　願我速乘般若船
南無大悲觀世音　願我早得越苦海
南無大悲觀世音　願我速得戒定道
南無大悲觀世音　願我早登圓寂山
南無大悲觀世音　願我速會無為舍
南無大悲觀世音　願我早同法性身
我若向刀山　刀山自摧折
我若向火湯　火湯自消滅
我若向地獄　地獄自枯渴
我若向餓鬼　餓鬼自飽滿
我若向修羅　惡心自調伏
我若向畜生　自得大智慧
南無大勢至菩薩摩訶薩
南無觀自在菩薩摩訶薩
南無千手菩薩摩訶薩
南無如意輪菩薩摩訶薩
南無大輪菩薩摩訶薩
南無水月菩薩摩訶薩
南無軍茶利菩薩摩訶薩
南無十一面菩薩摩訶薩
南無諸大菩薩摩訶薩
南無本師阿彌陀佛

神妙章句大陀羅尼

나모라 다나다라 야야 나막알약 바로기제
새바라야 모지사다바야 마하사다바야 마하
가로니가야 옴 살바 바예수 다라나 가라
야다사명 나막 까리다바 이맘알야 바로기
제 새바라 다바 니라간타 나막 하리나야 마
발다 이샤미 살발타 사다남 수반 아예염살
바 보다남 바바말아 미수다감 다냐타 옴 아로계
아로가 마지로가 지가란제 혜혜 하례
마하모지 사다바 사마라 사마라 하리나야
구로구로 갈마 사다야 사다야 도로도로 미

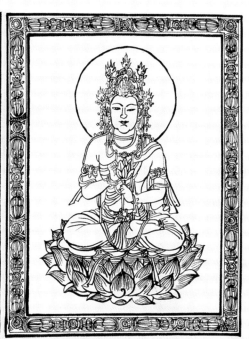

千手經

淨口業真言

修里修里摩訶唎俯修里娑婆訶

五方內外安慰諸神真言

南無三滿多沒馱喃唵度魯度魯地尾莎訶

開經偈

無上甚深微妙法　百千萬劫難遭遇

我今聞見得受持　願解如來真實意

開法藏真言

唵阿羅南阿羅馱

千手千眼觀自在菩薩廣大圓滿無礙大悲

心大陀羅尼啓請

稽首觀音大悲呪　願力弘深相好身

千臂莊嚴普護持　千眼光明遍觀照

真實語中宣密語　無為心內起悲心

速令滿足諸希求　永使滅除諸罪業

天龍眾聖同慈護　百千三昧頓熏修

受持身是光明幢　受持心是神通藏

洗滌塵勞願濟海　超證菩提方便門

我今稱誦誓歸依　所願從心悉圓滿

南無大悲觀世音　願我速知一切法

불설아미타경 〈권자본, 백지묵서〉 29×291cm

各以衣祴盛眾妙華供養他方十万億佛即
以食時還到本國飯食經行舍利弗極樂國
土成就如是功德莊嚴
復次舍利弗彼國常有種種奇妙雜色之鳥
白鶴孔雀鸚鵡舍利迦陵頻伽共命之鳥是
諸眾鳥晝夜六時出和雅音其音演暢五根
五力七菩提分八聖道分如是等法其土眾
生聞是音已皆悉念佛念法念僧
舍利弗汝勿謂此鳥實是罪報所生所以者
何彼佛國土無三惡道舍利弗其佛國土尚
無三惡道之名何況有實是諸眾鳥皆是阿
彌陀佛欲令法音宣流變化所作
舍利弗彼佛國土微風吹動諸寶行樹及寶
羅網出微妙音辟如百千種樂同時俱作聞
是音者自然皆生念佛念法念僧之心舍利
弗其國土成就如是功德莊嚴
舍利弗於汝意云何彼佛何故號阿彌陀舍
利弗彼佛光明無量照十方國無所障礙是
故號為阿彌陀又舍利弗彼佛壽命及其人
民無量無邊阿僧祇劫故名阿彌陀
舍利弗阿彌陀佛成佛以來於今十劫又舍
利弗彼佛有无量無邊聲聞弟子皆阿羅漢
又舍利弗極樂國土眾生生者皆是阿鞞跋
致其中多有一生補處其數甚多非是算數
非是算數之所能知諸菩薩眾亦復如是舍
利弗彼佛國土成就如是功德莊嚴
所能知之但可以無量無邊阿僧祇説舍利
弗眾生聞者應當發願願生彼國所以者何

佛說阿彌陀經

三藏法師鳩摩羅什 詔譯

如是我聞一時佛在舍衛國祇樹給孤獨園
與大比丘僧千二百五十人俱皆是大阿羅
漢眾所知識
長老舍利弗摩訶目揵連摩訶迦葉摩訶迦
旃延摩訶拘絺羅離婆多周利槃陀伽難陀
阿難陀羅睺羅憍梵波提賓頭盧頗羅墮迦
留陀夷摩訶劫賓那薄拘羅阿㝹樓馱如是
等諸大弟子并諸菩薩摩訶薩文殊師利法
王子阿逸多菩薩乾陀訶提菩薩常精進菩
薩與如是等諸大菩薩及釋提桓因等無量
諸天大眾俱
爾時佛告長老舍利弗從是西方過十萬億
佛土有世界名曰極樂其土有佛彌阿弥陀
今現在說法
舍利弗彼土何故名為極樂其國眾生無有
眾苦但受諸樂故名極樂又舍利弗極樂國
土七重欄楯七重羅網七重行樹皆是四寶
周匝圍繞是故彼國名為極樂
又舍利弗極樂國土有七寶池八功德水充
滿其中池底純以金沙布地四邊堦道金銀
瑠璃頗梨合成上有樓閣亦以金銀瑠璃頗
梨硨磲赤珠碼碯而嚴飾之池中蓮華大如
車輪青色青光黃色黃光赤色赤光白色白
光微妙香潔舍利弗極樂國土成就如是功
德莊嚴

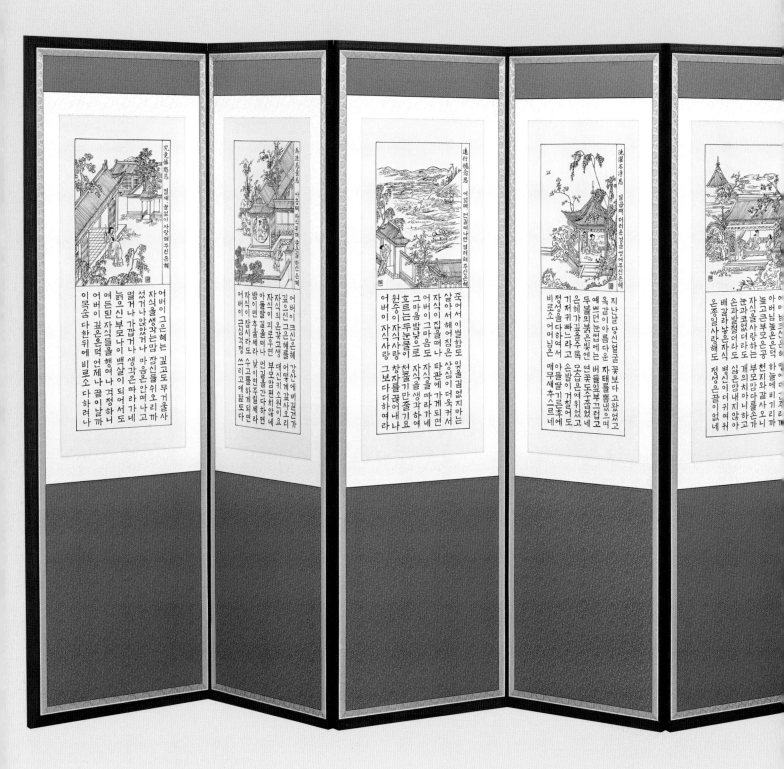

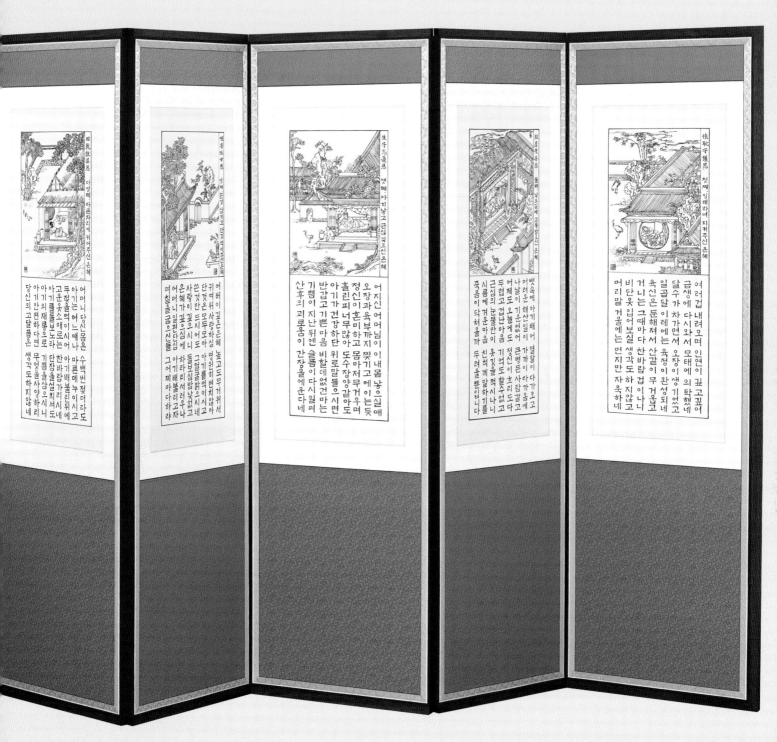

부모은중경 10게 찬송 〈백지묵서〉 71×305cm×10폭

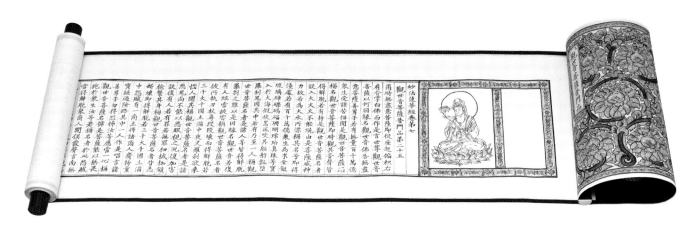

관세음보살보문품 〈권자본, 백지묵서〉 26×300cm

設復有人若有罪若無罪杻械枷鎖
檢繫其身稱觀世音菩薩名者皆悉
斷壞即得解脫若三千大千國土滿
中怨賊有一商主將諸商人齎持重
寶經過險路其中一人作是唱言諸
善男子勿得恐怖汝等應當一心稱
觀世音菩薩名號是菩薩能以無畏
施於眾生汝等若稱名者於此怨賊
當得解脫眾商人聞俱發聲言南無
觀世音菩薩稱其名故即得解脫無
盡意觀世音菩薩摩訶薩威神之力
巍巍如是若有眾生多於婬欲常念
恭敬觀世音菩薩便得離欲若多瞋
惪常念恭敬觀世音菩薩便得離瞋
若多愚癡常念恭敬觀世音菩薩便
得離癡無盡意觀世音菩薩有如是
等大威神力多所饒益是故眾生常
應心念若有女人設欲求男禮拜供
養觀世音菩薩便生福德智慧之男
設欲求女便生端正有相之女宿植
德本眾人愛敬無盡意觀世音菩薩
有如是力若有眾生恭敬禮拜觀世
音菩薩福不唐捐是故眾生皆應受
持觀世音菩薩名號無盡意若有人
受持六十二億恒河沙菩薩名字復
盡形供養飲食衣服臥具醫藥於汝
意云何是善男子善女人功德多不
無盡意言甚多世尊佛言若復有人
受持觀世音菩薩名號乃至一時禮
拜供養是二人福正等無異於百千
萬億劫不可窮盡無盡意受持觀世
音菩薩名號得如是無量無邊福德

（上段・円形）

誨苦惱聞是菩

觀世音菩薩即時觀

解脫若有持是觀世音菩

設入大火火不能燒由是菩

故若為大水所漂稱其名

後若有百千萬億眾生

千碟碼碯珊瑚等

妙法蓮華經卷第七

觀世音菩薩普門品第二十五

爾時無盡意菩薩即從座起偏袒右肩合掌向佛而作是言世尊觀世音菩薩以何因緣名觀世音佛告無盡意菩薩善男子若有無量百千萬億眾生受諸苦惱聞是觀世音菩薩一心稱名觀世音菩薩即時觀其音聲皆得解脫若有持是觀世音菩薩名者設入大火火不能燒由是菩薩威神力故若為大水所漂稱其名號即得淺處若有百千萬億眾生為求金銀琉璃硨磲碼碯珊瑚琥珀真珠等寶入於大海假使黑風吹其船舫飄墮羅剎鬼國其中若有乃至一人稱觀世音菩薩名者是諸人等皆得解脫羅剎之難以是因緣名觀世音若復有人臨當被害稱觀世音菩薩名者彼所執刀杖尋段段壞而得解脫若三千大千國土滿中夜叉羅剎欲來

무구정광대다라니경 〈권자본, 백지묵서〉 25.5×763cm

是救濟一切諸衆生者我今悔過歸
命世尊唯願救我大地獄苦佛言大
婆羅門此迦毘羅城三歧道慶有古
佛塔於中現有如来舍利其塔崩壞
汝應往彼重更修理及造相輪橖寫
陀羅尼以置其中興大供養依法七
遍念誦神呪令汝命根還復增長久
後壽終生極樂界於百千劫受大勝
樂次後復於妙喜世界亦百千劫如
前受樂後復於諸兜率天宮亦百千
劫相續受樂一切生處常憶宿命除
一切障滅一切罪永離一切地獄等
苦常見諸佛恒為如来之所攝護婆
羅門若有比丘比丘尼優婆塞優婆
夷善男女等或有短命或多病者應
修故塔或造小泥塔依法書寫陀羅
尼呪呪索作壇由此福故命將盡者
復更增壽諸病苦者皆得除愈永離
地獄畜生餓鬼耳尚不聞地獄之聲
何況身受時婆羅門聞此語已心懷
歡喜即欲往彼故壞塔所依敎修營
時衆會中除盖障菩薩從坐而起合
掌白佛言世尊何者是彼陀羅尼法
而能生長福德善根佛言有大陀羅
尼名最勝無垢清淨光明大壇場法
尼者滅五逆罪開地獄門除滅慳貪
諸佛以此安慰衆生若有聞此陀羅
嫉妬罪垢命短促者皆得延壽諸吉
祥事無不成辦時除盖障菩薩復白
佛言世尊願佛說此陀羅尼法令一
切衆生得長壽故淨除一切諸罪障

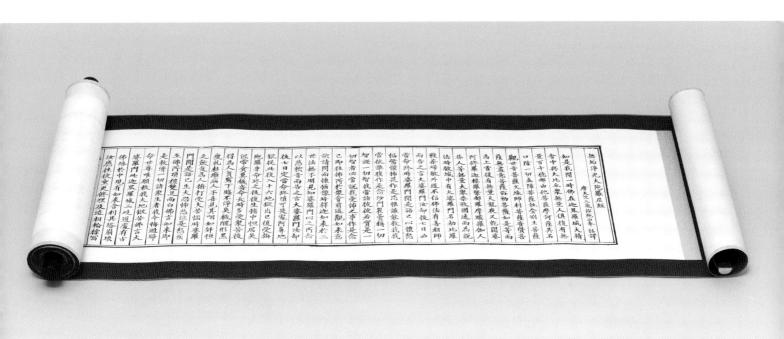

無垢淨光大陀羅尼經

唐天竺三藏彌陀山奉　詔譯

如是我聞一時佛在迦毘羅城大精
舍中與大比丘眾無量人俱復有無
量百千億那由他菩薩摩訶薩其名
曰除一切蓋障菩薩執金剛主菩薩
觀世音菩薩文殊師利菩薩普賢菩
薩無盡意菩薩彌勒菩薩如是等而
為上首復有無量天龍夜叉乾闥婆
阿修羅迦樓羅緊那羅摩睺羅伽人
非人等無量大眾恭敬圍遶而為說
法時彼城中有大婆羅門名劫毘羅
戰茶歸敬外道不信佛法有善相師
而告之言大婆羅門汝却後七日必
當命終時婆羅門聞是語已心懷愁
惱驚懼怖畏作是思惟誰能救我我
當依誰復作是念沙門瞿曇稱一切
智證一切智我當往彼必為我說憂
怖之事作是念已即往佛所於眾會
前遙觀如來欲請問而懷猶豫時釋
迦如來於三世法無不明見知婆羅
門心之所念以慈軟音而告之言大
婆羅門汝却後七日定當命終墮可
畏處阿鼻地獄從此復入十六地獄
出已復受旃陀羅身命終之後復生
猪中恒居臭泥常貪糞穢命長時多
受眾苦後得為人貧窮下賤不淨臭
穢醜形黑瘦乾枯癩病人不喜見其
咽如針恒乏飲食為人捶打受大苦
惱時婆羅

異色色即是空空即是色受想行識亦復如

是舍利子是諸法空相不生不滅不垢不淨

不增不減是故空中無色無受想行識無眼

耳鼻舌身意無色聲香味觸法無眼界乃至

無意識界无無明亦無无明盡乃至無老死

亦无老死盡無苦集滅道无智亦无得以无

所得故菩提薩埵依般若波羅蜜多故心無

罣礙無罣礙故無有恐怖遠離顛倒夢想究

竟涅槃三世諸佛依般若波羅蜜多故得阿

耨多羅三藐三菩提故知般若波羅蜜多是

大神咒是大明咒是無上咒是無等等咒能

除一切苦真實不虛故說般若波羅蜜多咒

即說咒曰揭帝揭帝波羅揭帝波羅僧揭帝

菩提娑婆訶

般若波羅蜜多心經

佛紀二五五六年五月十七日圓明朴李雋頓首書

48

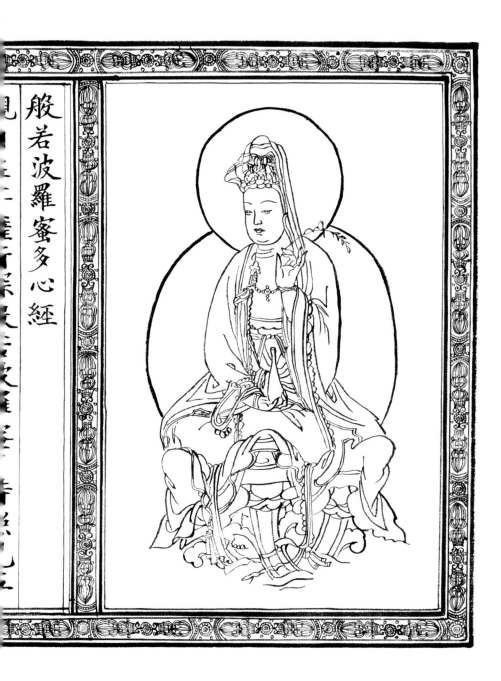

般若波羅蜜多心經

반야바라밀다심경 〈백지묵서〉 28.5×55.5cm

當知此處一切世間天人阿修羅所應供養。當知此處。則為是塔。皆應恭敬。作禮圍繞。以諸華香而散其處。

復次須菩提。善男子善女人。受持讀誦此經。若為人輕賤。是人先世罪業。應墮惡道。以今世人輕賤故。先世罪業則為消滅。當得阿耨多羅三藐三菩提。須菩提。我念過去無量阿僧祇劫。於然燈佛前。得值八百四千萬億那由他諸佛。悉皆供養承事。無空過者。若復有人。於後末世。能受持讀誦此經。所得功德。於我所供養諸佛功德。百分不及一。千萬億分。乃至算數譬喻所不能及。須菩提。若善男子善女人。於後末世。有受持讀誦此經。所得功德。我若具說者。或有人聞。心則狂亂。狐疑不信。須菩提。當知是經義不可思議。果報亦不可思議。

爾時須菩提白佛言。世尊。善男子善女人。發阿耨多羅三藐三菩提心。云何應住。云何降伏其心。佛告須菩提。善男子善女人。發阿耨多羅三藐三菩提心者。當生如是心。我應滅度一切眾生。滅度一切眾生已。而無有一眾生實滅度者。何以故。須菩提。若菩薩有我相人相眾生相壽者相。則非菩薩。所以者何。須菩提。實無有法。發阿耨多羅三藐三菩提心者。須菩提。於意云何。如來於然燈佛所。有法得阿耨多羅三藐三菩提不。不也。世尊。如我解佛所說義。佛於然燈佛所。無有法得阿耨多羅三藐三菩提。佛言。如是如是。須菩提。實無有法。如來得阿耨多羅三藐三菩提。須菩提。若有法如來得阿耨多羅三藐三菩提者。然燈佛則不與我授記。汝於來世。當得作佛。號釋迦牟尼。以實無有法。得阿耨多羅三藐三菩提。是故然燈佛與我授記。作是言。汝於來世。當得作佛。號釋迦牟尼。何以故。如來者。即諸法如義。若有人言。如來得阿耨多羅三藐三菩提。須菩提。實無有法。佛得阿耨多羅三藐三菩提。須菩提。如來所得阿耨多羅三藐三菩提。於是中無實無虛。是故如來說一切法。皆是佛法。須菩提。所言一切法者。即非一切法。是故名一切法。須菩提。譬如人身長大。須菩提言。世尊。如來說人身長大。則為非大身。是名大身。須菩提。菩薩亦如是。若作是言。我當滅度無量眾生。則不名菩薩。何以故。須菩提。實無有法名為菩薩。是故佛說一切法。無我無人無眾生無壽者。須菩提。若菩薩作是言。我當莊嚴佛土。是不名菩薩。何以故。如來說莊嚴佛土者。即非莊嚴。是名莊嚴。須菩提。若菩薩通達無我法者。如來說名真是菩薩。

須菩提。於意云何。如來有肉眼不。如是世尊。如來有肉眼。須菩提。於意云何。如來有天眼不。如是世尊。如來有天眼。須菩提。於意云何。如來有慧眼不。如是世尊。如來有慧眼。須菩提。於意云何。如來有法眼不。如是世尊。如來有法眼。須菩提。於意云何。如來有佛眼不。如是世尊。如來有佛眼。須菩提。於意云何。如恒河中所有沙。佛說是沙不。如是世尊。如來說是沙。須菩提。於意云何。如一恒河中所有沙。有如是沙等恒河。是諸恒河所有沙數。佛世界如是。寧為多不。甚多世尊。佛告須菩提。爾所國土中。所有眾生。若干種心。如來悉知。何以故。如來說諸心。皆為非心。是名為心。所以者何。須菩提。過去心不可得。現在心不可得。未來心不可得。

須菩提。於意云何。若有人滿三千大千世界七寶。以用布施。是人以是因緣。得福多不。如是世尊。此人以是因緣。得福甚多。須菩提。若福德有實。如來不說得福德多。以福德無故。如來說得福德多。

須菩提。於意云何。佛可以具足色身見不。不也世尊。如來不應以具足色身見。何以故。如來說具足色身。即非具足色身。是名具足色身。須菩提。於意云何。如來可以具足諸相見不。不也世尊。如來不應以具足諸相見。何以故。如來說諸相具足。即非具足。是名諸相具足。

須菩提。汝勿謂如來作是念。我當有所說法。莫作是念。何以故。若人言如來有所說法。即為謗佛。不能解我所說故。須菩提。說法者。無法可說。是名說法。爾時慧命須菩提白佛言。世尊。頗有眾生。於未來世。聞說是法。生信心不。佛言。須菩提。彼非眾生。非不眾生。何以故。須菩提。眾生眾生者。如來說非眾生。是名眾生。

須菩提白佛言。世尊。佛得阿耨多羅三藐三菩提。為無所得耶。佛言。如是如是。須菩提。我於阿耨多羅三藐三菩提。乃至無有少法可得。是名阿耨多羅三藐三菩提。

復次須菩提。是法平等。無有高下。是名阿耨多羅三藐三菩提。以無我無人無眾生無壽者。修一切善法。則得阿耨多羅三藐三菩提。須菩提。所言善法者。如來說即非善法。是名善法。

須菩提。若三千大千世界中所有諸須彌山王。如是等七寶聚。有人持用布施。若人以此般若波羅蜜經。乃至四句偈等。受持讀誦。為他人說。於前福德百分不及一。百千萬億分。乃至算數譬喻所不能及。

須菩提。於意云何。汝等勿謂如來作是念。我當度眾生。須菩提。莫作是念。何以故。實無有眾生如來度者。若有眾生如來度者。如來則有我人眾生壽者。須菩提。如來說有我者。則非有我。而凡夫之人以為有我。須菩提。凡夫者。如來說則非凡夫。是名凡夫。

須菩提。於意云何。可以三十二相觀如來不。須菩提言。如是如是。以三十二相觀如來。佛言。須菩提。若以三十二相觀如來者。轉輪聖王則是如來。須菩提白佛言。世尊。如我解佛所說義。不應以三十二相觀如來。爾時世尊而說偈言。若以色見我。以音聲求我。是人行邪道。不能見如來。

須菩提。汝若作是念。如來不以具足相故。得阿耨多羅三藐三菩提。須菩提。莫作是念。如來不以具足相故。得阿耨多羅三藐三菩提。須菩提。汝若作是念。發阿耨多羅三藐三菩提心者。說諸法斷滅。莫作是念。何以故。發阿耨多羅三藐三菩提心者。於法不說斷滅相。

須菩提。若菩薩以滿恒河沙等世界七寶。持用布施。若復有人。知一切法無我。得成於忍。此菩薩勝前菩薩所得功德。何以故。須菩提。以諸菩薩不受福德故。須菩提白佛言。世尊。云何菩薩不受福德。須菩提。菩薩所作福德。不應貪著。是故說不受福德。

須菩提。若有人言。如來若來若去若坐若臥。是人不解我所說義。何以故。如來者。無所從來。亦無所去。故名如來。

須菩提。若善男子善女人。以三千大千世界碎為微塵。於意云何。是微塵眾寧為多不。甚多世尊。何以故。若是微塵眾實有者。佛則不說是微塵眾。所以者何。佛說微塵眾。則非微塵眾。是名微塵眾。世尊。如來所說三千大千世界。則非世界。是名世界。何以故。若世界實有者。則是一合相。如來說一合相。則非一合相。是名一合相。須菩提。一合相者。則是不可說。但凡夫之人貪著其事。

須菩提。若人言。佛說我見人見眾生見壽者見。須菩提。於意云何。是人解我所說義不。不也世尊。是人不解如來所說義。何以故。世尊說我見人見眾生見壽者見。即非我見人見眾生見壽者見。是名我見人見眾生見壽者見。須菩提。發阿耨多羅三藐三菩提心者。於一切法。應如是知。如是見。如是信解。不生法相。須菩提。所言法相者。如來說即非法相。是名法相。

須菩提。若有人以滿無量阿僧祇世界七寶。持用布施。若有善男子善女人。發菩薩心者。持於此經。乃至四句偈等。受持讀誦。為人演說。其福勝彼。云何為人演說。不取於相。如如不動。何以故。一切有為法。如夢幻泡影。如露亦如電。應作如是觀。佛說是經已。長老須菩提。及諸比丘比丘尼優婆塞優婆夷。一切世間天人阿修羅。聞佛所說。皆大歡喜。信受奉行。

金剛般若波羅蜜經

真言
那謨婆伽跋帝鉢喇壤波羅弭多曳唵伊利底伊室利輸盧馱毗舍耶毗舍耶莎婆訶

我今持願盡未來　所成經典不增壞
假使三災破大千　此經與空不散破
若有眾生於此經　見佛聞法敬含利
叢生菩提心不退轉　修般若行速成佛

佛紀二五五九年六月　圓明　斗奎　李烏　謹書

金剛般若波羅蜜經

姚秦三藏沙門鳩摩羅什本 詔譯

如是我聞一時佛在舍衛國祇樹給孤獨園與大比丘眾千二百五十人俱爾時世尊食時著衣持鉢入舍衛大城乞食

於其城中次第乞已還至本處飯食訖收衣鉢洗足已敷座而坐 時長老須菩提在大眾中即從座起偏袒右肩右膝著

地合掌恭敬而白佛言希有世尊如來善護念諸菩薩善付囑諸菩薩世尊善男子善女人發阿耨多羅三藐三菩提心應

云何住云何降伏其心佛言善哉善哉須菩提如汝所說如來善護念諸菩薩善付囑諸菩薩汝今諦聽當為汝說善男子

善女人發阿耨多羅三藐三菩提心應如是住如是降伏其心唯然世尊願樂欲聞
佛告須菩提諸菩薩摩訶薩應如是

降伏其心所有一切眾生之類若卵生若胎生若濕生若化生若有色若無色若有想若無想若非有想非無想我皆令入

無餘涅槃而滅度之如是滅度無量無數無邊眾生實無眾生得滅度者何以故須菩提若菩薩有我相人相眾生相壽者

相即非菩薩
復次須菩提菩薩於法應無所住行於布施所謂不住色布施不住聲香味觸法布施須菩提菩薩應如是

布施不住於相何以故若菩薩不住相布施其福德不可思量須菩提於意云何東方虛空可思量不不也世尊須菩提南

西北方四維上下虛空可思量不不也世尊須菩提菩薩無住相布施福德亦復如是不可思量須菩提菩薩但應如所教

住
須菩提於意云何可以身相見如來不不也世尊不可以身相得見如來何以故如來所說身相即非身相佛告須菩

提凡所有相皆是虛妄若見諸相非相則見如來
須菩提白佛言世尊頗有眾生得聞如是言說章句生實信不佛告須

菩提莫作是說如來滅後後五百歲有持戒修福者於此章句能生信心以此為實當知是人不於一佛二佛三四五佛而

種善根已於無量千萬佛所種諸善根聞是章句乃至一念生淨信者須菩提如來悉知悉見是諸眾生得如是無量福德

何以故是諸眾生無復我相人相眾生相壽者相無法相亦無非法相何以故是諸眾生若心取相則為著我人眾生壽者

若取法相即著我人眾生壽者何以故若取非法相即著我人眾生壽者是故不應取法不應取非法以是義故如來常說

汝等比丘知我說法如筏喻者法尚應捨何況非法
須菩提於意云何如來得阿耨多羅三藐三菩提耶如來有所說法

耶須菩提言如我解佛所說義無有定法名阿耨多羅三藐三菩提亦無有定法如來可說何以故如來所說法皆不可取

不可說非法非非法所以者何一切賢聖皆以無為法而有差別
須菩提於意云何若人滿三千大千世界七寶以用布

施是人所得福德寧為多不須菩提言甚多世尊何以故是福德即非福德性是故如來說福德多若復有人於此經中受

持乃至四句偈等為他人說其福勝彼何以故須菩提一切諸佛及諸佛阿耨多羅三藐三菩提法皆從此經出須菩提所

謂佛法者即非佛法
須菩提於意云何須陀洹能作是念我得須陀洹果不須菩提言不也世尊何以故須陀洹名為入

流而無所入不入色聲香味觸法是名須陀洹須菩提於意云何斯陀含能作是念我得斯陀含果不須菩提言不也世尊

何以故斯陀含名一往來而實無往來是名斯陀含須菩提於意云何阿那含能作是念我得阿那含果不須菩提言不也

世尊何以故阿那含名為不來而實無來是故名阿那含須菩提於意云何阿羅漢能作是念我得阿羅漢道不須菩提

言不也世尊何以故實無有法名阿羅漢世尊若阿羅漢作是念我得阿羅漢道即為著我人眾生壽者世尊佛說我得無

諍三昧人中最為第一是第一離欲阿羅漢世尊我不作是念我是離欲阿羅漢世尊我若作是念我得阿羅漢道世尊則

不說須菩提是樂阿蘭那行者以須菩提實無所行而名須菩提是樂阿蘭那行
佛告須菩提於意云何如來昔在然燈佛

所於法有所得不不也世尊如來在然燈佛所於法實無所得須菩提於意云何菩薩莊嚴佛土不不也世尊何以故莊嚴

佛土者即非莊嚴是名莊嚴是故須菩提諸菩薩摩訶薩應如是生清淨心不應住色生心不應住聲香味觸法生心應無

所住而生其心須菩提譬如有人身如須彌山王於意云何是身為大不須菩提言甚大世尊何以故佛說非身是名大身

須菩提如恒河中所有沙數如是沙等恒河於意云何是諸恒河沙寧為多不須菩提言甚多世尊但諸恒河尚多無數何

況其沙須菩提我今實言告汝若有善男子善女人以七寶滿爾所恒河沙數三千大千世界以用布施得福多不須菩提

言甚多世尊佛告須菩提若善男子善女人於此經中乃至受持四句偈等為他人說而此福德勝前福德
復次須菩提

隨說是經乃至四句偈等當知此處一切世間天人阿修羅皆應供養如佛塔廟何況有人盡能受持讀誦須菩提當知是

人成就最上第一希有之法若是經典所在之處則為有佛若尊重弟子
爾時須菩提白佛言世尊當何名此經我等云

何奉持佛告須菩提是經名為金剛般若波羅蜜以是名字汝當奉持所以者何須菩提佛說般若波羅蜜即非般若波羅

蜜須菩提於意云何如來有所說法不須菩提白佛言世尊如來無所說須菩提於意云何三千大千世界所有微塵是為

多不須菩提言甚多世尊須菩提諸微塵如來說非微塵是名微塵如來說世界非世界是名世界須菩提於意云何可以

三十二相見如來不不也世尊不可以三十二相得見如來何以故如來說三十二相即是非相是名三十二相須菩提若

有善男子善女人以恒河沙等身命布施若復有人於此經中乃至受持四句偈等為他人說其福甚多

善女人能於此經受持讀誦則為如來以佛智慧悉知是人悉見是人皆得成就無量無邊功德須菩提若有善男子

女人初日分以恒河沙等身布施中日分復以恒河沙等身布施後日分亦以恒河沙等身布施如是無量百千萬億劫以

금강반야바라밀경 〈백지묵서〉 86.5×301cm×8폭

1080반야심경 10권 중 절첩본 2권

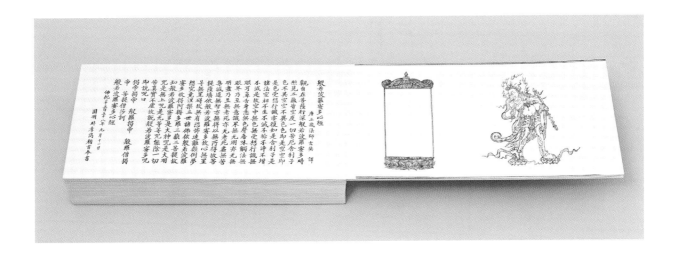

圓明 朴季雋

원명 박계준 *Park Gye-Joon*

외길 김경호 선생 사사
제1회 사경 개인전 (대전, 갤러리아 타임월드 10F, 2015)
제2회 사경 개인전 (서울, 한국미술관 초대, 2016)
한국사경연구회 특별회원
N.Y. 플러싱 타운홀 초대전 참가
L.A. 한국문화원 초대전 참가
한국사경연구회 회원전 (6회~10회)
흑석리 대흥사 대웅전 부처님 복장 불사
흑석리 대흥사 관세음보살님 복장 불사
제주도 관음사 부처님 복장 불사

대전광역시 중구 태평로 35, 209동 802호 (태평동 버드내 2단지 동양아파트)
T. 042-537-0306 / M. 010-5428-2332

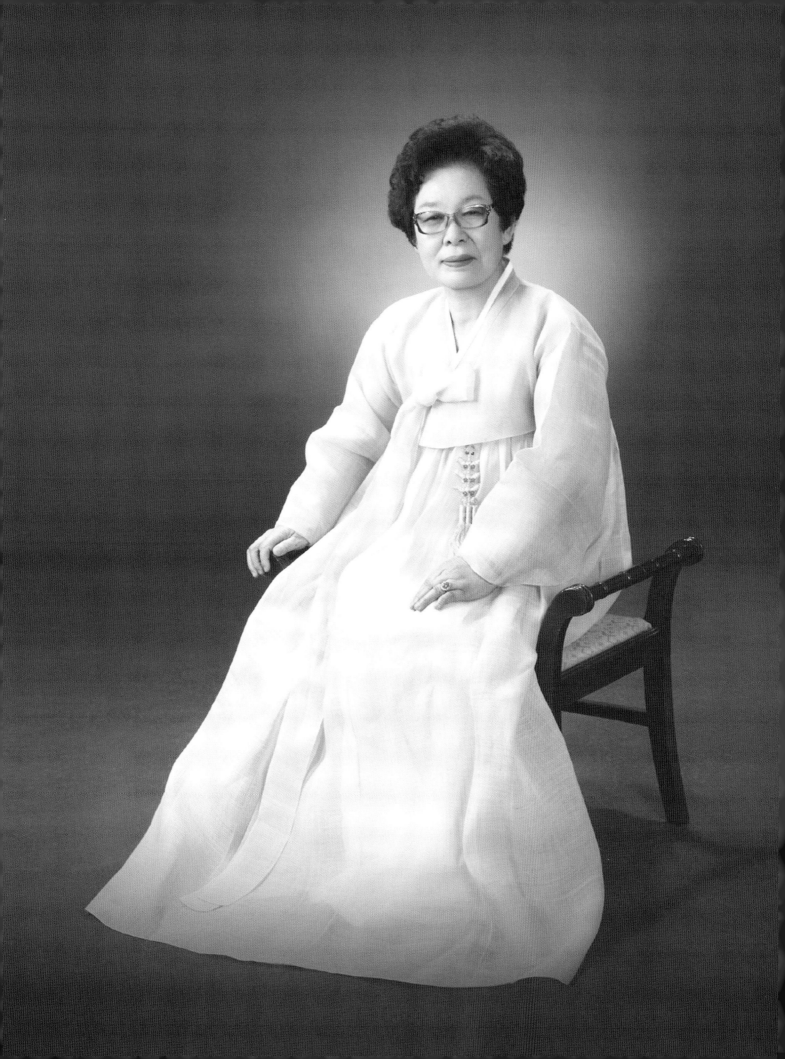

圓明 朴季雋 寫經展

寫經功德殊勝行　부처님의 말씀을 옮겨 적는 공덕은 수승한 행이러라
無邊勝福皆廻向　한량없이 뛰어난 복 모두 회향 하옵나니
普願沈溺諸有情　원컨대 고통 속에 빠진 모든 중생
速往無量光佛刹　속히 무량광 부처님 나라에서 몸을 나투소서

21세기 한국사경 정예작가

圓明 朴 季 雋
Park Gye-Joon

발 행 일 | 2015년 12월 25일

저　　자 | 원명 박계준

펴 낸 곳 | 한국전통사경연구원
　　　　　출판등록 | 2013년 10월 7일, 제25100-2013-000075호
　　　　　주　　소 | 03724 서울시 서대문구 연희로 14길 63-24 (1층)
　　　　　전　　화 | 02-335-2186, 010-4207-7186

제 작 처 | (주)서예문인화
　　　　　주　　소 | 서울시 종로구 사직로 10길 17 (내자동)
　　　　　전　　화 | 02-738-9880

총괄진행 | 이용진
디 자 인 | 하은희
스캔분해 | 고병관

ISBN 979-11-956986-1-5

값 15,000원